Couverture inférieure manquante

**DÉBUT D'UNE SÉRIE DE DOCUMENTS
EN COULEUR**

LOUIS GALLET

SALON DE 1865

PEINTURE — SCULPTURE

PARIS

LE BAILLY, ÉDITEUR

RUE CARDINALE, 6, ET RUE DE L'ABBAYE, 2

MDCCCLXV

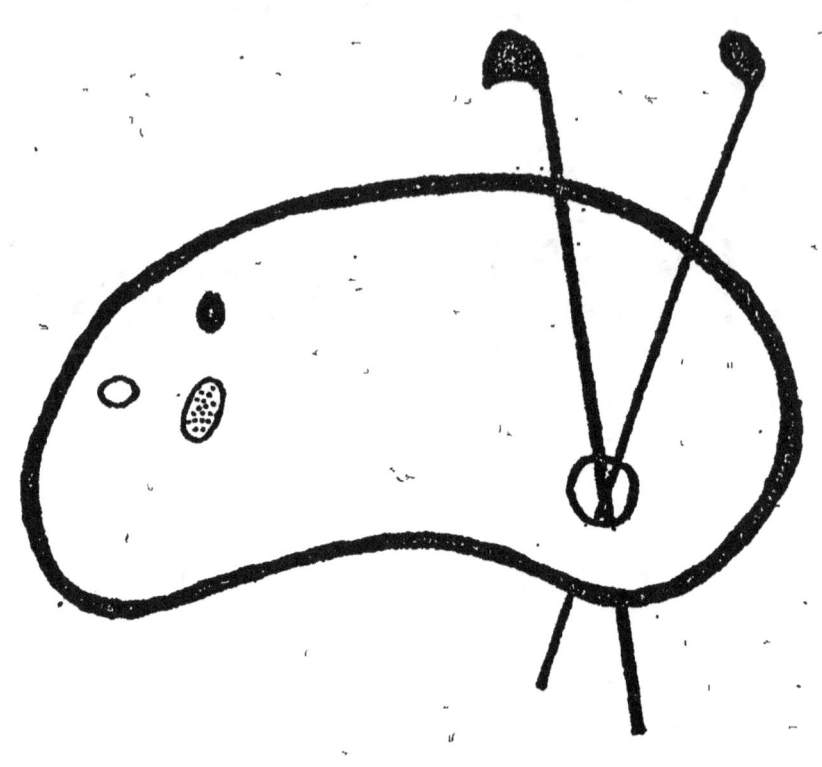

FIN D'UNE SERIE DE DOCUMENTS EN COULEUR

SALON DE 1865

Pairis, impr. de PAUL DUPONT, rue de Grenelle-Saint-Honoré, 45.

LOUIS GALLET

SALON DE 1865

PEINTURE — SCULPTURE

PARIS

LE BAILLY, ÉDITEUR

RUE CARDINALE, 6, ET RUE DE L'ABBAYE, 2

MDCCCLXV

SALON DE 1865

PEINTURE — SCULPTURE

L'intelligence des choses d'art, cette appréciation raisonnée qui constitue la critique, n'a pas de règles bien saisissables, et la nature l'a refusée à certaines organisations : pour celles-là, la musique n'est qu'un bruit, l'harmonie des lignes ou des couleurs n'est qu'un chaos.

Ce n'est donc pas une science exacte basée sur des procédés accessibles à tous, c'est plutôt une faculté innée qui se développe par l'observation et que chacun exerce différemment, car elle dérive de sensations personnelles et traduit d'innombrables aspirations.

Dans ces conditions, personne ne saurait ériger en doctrine sa critique, si consciencieuse qu'elle soit; il faut la donner comme une simple manifestation du goût individuel, sans présomption et sans faiblesse; elle est toujours respectable, même dans ses errements, à la condition d'être toujours de bonne foi.

Le sens analytique est sa première force, la recherche du beau son premier devoir. Cette recherche, elle doit la poursuivre à travers la foule des œuvres; indépendante de toute idée préconçue, prête à passer, dans son large éclectisme, des

créations idéales du maître qui a signé les fresques de Saint-Germain aux rudes pages du peintre d'Ornans, elle peut, à l'abri du reproche d'inconséquence, s'intéresser à toutes les tentatives et prendre sa part de toutes les admirations.

Sa mission, en un mot, est d'être à tous et de n'appartenir à personne; s'abriter sous le drapeau d'une école ce serait proclamer d'avance sa partialité.

Tels sont les principes qui ont présidé à la rédaction de ces notes sur le Salon de 1865.

*
* *

PEINTURE

Une première visite à l'Exposition est toujours consacrée à prendre possession de son terrain, à tout voir d'un coup-d'œil rapide, et à planter, çà et là, des jalons pour retrouver plus tard sa route et revenir vers les points dignes d'examen.

Si troublé que soit l'esprit, si surpris que soient les yeux, pendant ce voyage, on en rapporte cependant, pour peu qu'on ait l'habitude des noms et des œuvres, une impression générale suffisamment précise pour estimer d'avance quelle somme de plaisir on pourra prendre à étudier en détail ce qu'on a d'abord passé sommairement en revue.

J'entends dire, presque chaque année, que le Salon est plus pauvre que l'année précédente. A ce reproche stéréotypé, j'appliquerais volontiers cette spirituelle boutade d'Alphonse Karr :

« On prétend que *le commerce va mal*.

« C'est un sujet de conversation qui ne manque pas plus que
« le temps, car, du plus loin que nous nous souvenions, on
« disait que le commerce *allait mal*, et nous sommes véhé-
« mentement tenté de croire que le commerce n'a jamais *bien*
« *été*. »

Certes, je ne veux point soutenir qu'en écrémant le Salon de

1865 nous ramènerons des chefs-d'œuvre par douzaines; je me borne à penser qu'il nous sera donné d'y signaler des travaux assez sérieusement remarquables pour s'ajouter au Livre d'or artistique de ce temps-ci.

Ce qui m'a frappé, en principe, c'est l'importance toujours croissante des écoles étrangères : l'Allemagne, la Suisse, les Pays-Bas, voire même les États-Unis, comptent pour une bonne portion dans les deux mille toiles exposées.

En ajoutant à ce contingent les produits de l'école nationale, et en observant ce vaste ensemble, il est facile de remarquer une singulière tendance au spécialisme et au parti pris.

Bien des artistes, — hommes de talent pour la plupart, — cherchent à forcer l'attention par des moyens étranges; d'autres se renferment dans le milieu qu'ils se sont créé, et recommencent obstinément le tableau qui a fait leur premier succès.

C'est affirmer une prédisposition fâcheuse; c'est ignorer qu'un des grands principes de l'art est la variété dans l'unité. — Je suis de ceux qui pensent qu'on peut conquérir sa personnalité sans tomber dans la monotonie, et appeler l'estime sans tirer des coups de pistolet devant son œuvre.

L'archaïsme est à la mode; le genre — quelquefois le mauvais genre, — gagne du terrain; la peinture religieuse décline; la grande peinture s'en va; on cherche le joli, le précieux, l'extravagant ou l'horrible; les hautes conceptions et le grand style font presque complètement défaut.

De tout cela, il faut accuser le goût de notre époque; elle n'aime plus les vastes pages; elle veut des tableaux qui soient *meublants*.

<center>*
* *</center>

La médaille d'honneur, décernée cette année à M. Cabanel, lui a été vivement disputée par MM. Corot et Delaunay, et il a fallu, dit-on, vingt-six tours de scrutin pour la lui assurer.

M. Cabanel, que sa *Vénus* du salon de 1863 avait mis très-en évidence, et qui a été fait officier de la Légion-d'Honneur et membre de l'Institut, en 1864, expose aujourd'hui le portrait de l'Empereur et celui de M^{me} la vicomtesse de Ganey.

L'Empereur est représenté en costume de ville ; le grand cordon de la Légion-d'Honneur tranche sur son habit noir ; il est posé debout, la main gauche appuyée sur une table où se trouvent la couronne et le sceptre.

L'ensemble du tableau est harmonieux, et M. Cabanel a poussé sa couleur à des tons chauds auxquels il ne nous avait pas encore habitués. Quoique moins chargée de pensées que dans le portrait de Flandrin, la tête est belle et d'un rendu bien vivant.

Le portrait que nous venons de rappeler était un terrible précédent pour celui qu'expose M. Cabanel ; malgré la conscience de sa force, il a dû redouter une comparaison que tout le monde voudra faire.

Cette comparaison lui laisse pourtant une bonne part d'estime. Je préfère l'œuvre de Flandrin à la sienne, mais je crois, en dehors de toute préoccupation officielle, que la médaille d'honneur ne s'est pas égarée en tombant chez M. Cabanel.

Flandrin avait voulu peindre l'homme d'État ; il avait prêté à sa figure la pensée profonde et le regard plein de rêves ; M. Cabanel semble avoir pris pour type l'homme du monde, au front calme, prêt à sourire,—le souverain un peu dégagé des soucis du pouvoir, et je crois qu'il a réussi, suivant cette donnée toute différente, à se faire comprendre nettement.

Le portrait de M^{me} la vicomtesse de Gancy, avec plus de solidité dans le faire, accuse le même progrès au point de vue de la couleur. Il a, en outre, le charme propre aux beaux modèles féminins. Moins entouré que le précédent, il mérite un éloge égal.

*
* *

Les peintures décoratives exécutées par M. Puvis de Chavannes, pour le musée d'Amiens, sont les premières qui frappent le regard du visiteur. Elles s'étendent entre les deux escaliers, à l'entrée du salon d'honneur.

Le sujet confié à M. Puvis de Chavannes est une sorte de personnification multiple de la Picardie ; ses productions, son industrie, son commerce, son caractère, s'y trouvent représentés.

par divers groupes d'hommes et de femmes posés dans un paysage large et simple et s'enlevant sur un ciel clair.

La touche de cette composition, qui forme deux panneaux encadrant une haute baie, est d'une sobriété magistrale. Certains personnages accusent une grande recherche de style : tels sont, au premier plan, la femme agenouillée devant une corbeille de fruits et la jeune mère drapée dans une tunique verte ; et, au fond, le groupe d'hommes qui domine l'ensemble du côté droit.

On peut reprocher à M. Puvis de Chavannes un défaut de liaison que n'excuse peut-être pas suffisamment le caractère distinct des sujets. On peut aussi relever à sa charge quelques imperfections de détail : la vieille femme qui soutient un filet semble trop grande : on la voit à genoux ; si elle se levait, sa taille dépasserait certainement le niveau normal ; la baigneuse, présentée de dos, montre un bras mal rattaché et une omoplate exagérée ; deux ou trois types manquent de distinction, mais s'arrêter à ces particularités, ce n'est point infirmer l'œuvre.

Elle consacre la réputation de M. Puvis de Chavannes ; engagé dans une voie où bien peu se hasardent aujourd'hui, cet artiste, malgré des critiques assez vives, est resté fidèle à ses aspirations élevées ; à ce titre seul (et il en produit bien d'autres), il aurait droit au *Macte animo* énergique qu'on est heureux de lui crier au passage.

*
* *

Le musée du Luxembourg a recueilli un tableau que j'ai fort admiré au dernier salon. Il est de M. Adolphe Schreyer, de Francfort, et représente des chevaux à la porte d'une cabane, pendant une tourmente de neige. Cette année, le même artiste expose une *Charge de l'artillerie de la garde à Traktir*. C'est plein de mouvement et de vérité, sans prétention théâtrale et sans crudité de tons, défauts habituels aux scènes militaires.

Puisqu'il s'agit de soldats, je puis, sans transition, rappeler ici le nom de M. Protais. Ses *Vainqueurs*, traduits avec une vigueur nouvelle, ont cependant gardé la poésie que ce peintre sait donner aux sujets de cet ordre

La scène est simple et touchante, comme toujours. Les vainqueurs arrivent de face, sous la conduite d'un jeune officier. Ils ont le visage poudreux, l'attitude un peu brisée; la boue des tranchées a taché leurs guêtres et des macules sanglantes se montrent ça et là sur leurs vêtements; à leur gauche, des soldats de diverses armes les regardent passer et les saluent. Sur tout cela s'épand cette teinte de mélancolie souriante qui fait le charme des toiles de M. Protais.

*
* *

Veut-on de la couleur, et de la meilleure? voici venir M. Jean Matejko, élève de l'École des beaux-arts de Cracovie, avec un assez grand tableau que le livret intitule simplement *Skarga*.

Ce nom ne nous eût rien rappelé si l'auteur n'avait eu soin de le doubler d'une notice. Elle nous apprend qu'il s'agit du prêtre Skarga prêchant devant la diète de Cracovie, en présence de Sigismond III, roi de Pologne, de la reine Anne de Jagellon, de l'archevêque Karnkoski et d'une foule d'autres hauts personnages dont la nomenclature effraye un peu une plume habituée aux syllabes françaises.

L'ordonnance de ce tableau est estimable; ce qui le distingue surtout, c'est l'harmonie et la richesse de la couleur aussi bien que l'énergie du modelé. Le roi, assis au milieu des membres de la diète, le légat du pape et l'archevêque agenouillés au premier plan, se recommandent de préférence par le soin avec lequel ils sont traités.

En éclairant la masse d'une manière moins égale, en jetant surtout vers le fond des ombres plus denses, M. Matejko eût donné peut-être à sa composition un relief encore plus saisissant: c'est l'observation qu'on a généralement faite.

*
* *

Le Skarga cracovien est voisin d'un grand paysage de M. Corot. J'allais dire que ce paysage s'appelle *le Matin*; mais le détail me semble inutile, puisqu'il est convenu, en thèse géné-

rale, et depuis longtemps, que le matin seul a le privilége d'intéresser le pinceau de M. Corot.

Dans un feuilleton perdu, j'ai eu le malheur ou le mauvais goût, il y a deux ans, de trouver cette tendance regrettable, et de comparer l'auteur de tant d'œuvres nées à l'aube à un violoniste qui se bornerait à jouer des variations sur une seule corde. Cet exercice ne manque pas de fatiguer les oreilles au bout d'un certain temps, quelque talent qu'on y mette.

Voilà peut-être une hérésie artistique ; si c'en est une, je la confesse volontiers, mais j'y persiste Toutefois, en condamnant, suivant mon propre raisonnement, un procédé exclusif, je ne crains pas d'avouer mes sympathies pour une œuvre isolée, émanant de ce même procédé.

J'ai donc oublié, pour un instant, devant la nouvelle toile de M. Corot, que j'en avais vu bien d'autres d'une tonalité identique, et j'ai cédé docilement au charme de cette nature vaporeuse, de ces feuillages aux contours douteux, aux masses grises piquées de paillettes d'argent, hantés par des êtres impalpables comme le brouillard.

Ah ! si M. Corot voulait faire seulement se lever le soleil sur quelques-unes de ses toiles, comme j'admirerais plus franchement encore ce délicieux *Matin !*

Mais *le Souvenir des environs du lac de Nemi* est là pour me dire que M. Corot ne semble pas près de se hasarder hors de ses préférences.

**
* **

M. Jules Breton présente, cette année, une charmante chose : *la Lecture.*

Un intérieur de paysan, une jeune fille assise devant une large cheminée et faisant la lecture à son père qui, l'écoute le menton appuyé sur ses mains, voilà tout le tableau. Mais le profil à demi perdu de la lectrice est d'une grâce si ravissante et son corps se présente sous une forme si correcte et si vraie, que l'esprit s'attache tout d'abord à cette figure et oublie d'analyser, non-seulement celle du vieillard, mais encore celle de la toile voisine : **la Fin de la journée.**

Cette dernière rentre plus précisément dans les données familières à M. Breton. Les types des *Sarcleuses* s'y retrouvent interprétés avec la même entente de l'arrangement rustique et la même recherche des effets lumineux.

J'estime chez M. Breton un artiste épris de la nature dans ses manifestations les plus sereines et les plus douces; il est vrai sans vulgarité, idéaliste sans prétention ; c'est un bon tempérament de peintre; ses œuvres, d'une exécution solide et saine, resteront l'objet d'une faveur promptement et justement acquise.

*
* *

On s'arrête beaucoup devant le tableau de M. Gérôme : *les Ambassadeurs siamois*. — Cette peinture jolie, jolie, a le privilége d'occuper la foule, de l'étonner au dernier point. — M. Prudhomme se demande comment l'artiste arrive à cette finesse de touche, à ce satinage général qui réjouit son œil comme l'aspect d'un parquet bien ciré. — Il calcule, d'un air profondément méditatif, ce qu'ont dû coûter de coups de pinceau, et les soies chatoyantes, et les broderies, et les tapis, et les velours, et les belles robes siamoises, et les ciselures délicates.

Tout cela, c'est le miroir aux alouettes; c'est l'oubli de l'art véritable, large et ferme dans ses expressions; c'est la pensée sacrifiée à la forme minutieuse, c'est le triomphe du métier.

Quoique je retrouve dans *la Prière* les mêmes préoccupations puériles que dans *les Ambassadeurs siamois*, je la préfère à ce dernier tableau.

Les poses des musulmans en oraison sont d'une austérité bien comprise.

Debout sur la terrasse d'une haute maison, à demi noyés dans le crépuscule, ils ont un aspect vraiment religieux. — Sur la transparence du ciel oriental lumineux encore et dans lequel s'amincit le croissant de la lune, se profilent au fond les minarets élancés. — La scène est calme, la soirée recueillie, et, si l'on regarde avec plaisir cette toile, c'est surtout parce que la pensée l'habite tout entière.

M. Gérôme a beaucoup de talent, un talent qu'il amoindrit en le soumettant parfois aux exigences d'un goût blasé. — Je voudrais lui voir souvent des tendances plus hautes, traduites avec plus de grandeur. — La recherche excessive ne doit être permise qu'aux indigents de l'idée, et M. Gérôme n'est heureusement pas de ceux-là.

*
* *

Ce livre a des limites étroites, et la route que j'ai à parcourir est loin de son terme. — Je me suis donné la mission de citer les œuvres qui m'ont le plus particulièrement frappé, et non toutes celles qui mériteraient une bonne note. — Un travail rapide excuse les oublis. — Parmi ces œuvres, il en est sur lesquelles j'aurai à insister davantage; c'est pour les atteindre plus vite que je me bornerai parfois à présenter comme transition une nomenclature un peu sèche, portant cependant sur des sujets faciles à juger, et sur lesquels l'opinion ne peut offrir que de légères divergences.

Le Jour des Rameaux de M. Antigna est personnifié par une petite marchande de buis, étude pleine de sentiment et de mélancolie; le même peintre, dans *le Dernier Baiser d'une mère*, a obtenu un effet saisissant. — La douleur et la résignation chrétienne sont là exprimées sous une forme d'une très-grande sérénité.

M. Anker, on doit se le rappeler, affectionnait aussi les sujets tristes. — Cette année, son imagination l'a entraîné vers un point tout opposé. — *Les Baigneuses* sont réjouissantes à l'œil. — C'est une églogue bourgeoise, une nymphée de petites ouvrières. — La figure principale, spirituellement souriante et laide, a un charme tout particulier. — Sa chemise fine la trahit un peu; elle s'en soucie à peine, et s'en va bravement à l'eau, qui rend la toile indiscrète. Tout le groupe tend vers la rieuse, dont la forme blanche se dessine sur un fond léger très-réussi. — *Le Conseil de commune* est joyeux aussi, mais joyeux non parce qu'il rit, mais parce qu'il fait rire. — C'est une collection de faces benoîtes ou rusées, de profils en lames de couteau et de casse-noisettes raisonneurs, au milieu de laquelle circule franchement le souffle satirique du peintre.

Il faut citer encore de M. Aubert un portrait de femme blonde et une scène assez fine : *Jeunesse.* — Il s'agit de deux amoureux, et, je crois, d'une fleur qu'on se demande ou qu'on se dispute ; — motif léger légèrement peint ; — de jolies poses et une fraîcheur printanière qui justifie le titre du tableau.

Puis, un paysage de M. Aiguier : *Tamaris;* une *Marine* d'Achenback ; *une Fête à Ganazano,* de son homonyme, sujet traité avec beaucoup d'aisance et de facilité ; un paysage de M. Blin : *un Soir d'été en Sologne;* un assez beau portrait de femme par M^{me} Browne et *le Jour des Rois,* de M. Brion, intérieur allemand bien saisi.

*
* *

Avant de parler de MM. Baudry, Bouguereau, Boulanger et Hébert, pour lesquels une simple mention ne saurait suffire, je tiens à signaler un ouvrage qui m'a sérieusement intéressé.

Je veux nommer *Antigone conduisant Œdipe,* par M. Florentin Bonnat.

Il y a certainement dans ce tableau une promesse d'avenir. — La tête de l'Antigone est fort belle, pleine de caractère et de force; les draperies sont faites largement et solidement; la stature un peu lourde est un défaut sur lequel il faut passer en faveur d'une tentative honorable. — Il est fâcheux que la figure d'Œdipe, indistinctement accusée, compromette l'harmonie du groupe.

*
* *

La Diane de M. Baudry montre un dessin très-pur dans les parties inférieures, assez irrégulier dans le torse. — De la hanche à l'extrémité du bras droit, la ligne s'infléchit à plusieurs reprises et communique au corps un peu de mollesse. Du reste, le sujet est ingénieux.

Diane adossée à un rocher, les pieds au bord d'une source à laquelle s'abreuve un beau limier, chasse, en le fouettant d'un bois de flèche, l'enfant Amour qui s'envole en riant, après avoir laissé tomber ses armes.

De sa main gauche, la déesse ramène sur elle une draperie blanche : — c'est une réserve pudique bien soutenue par le geste et l'air délibérés de Diane châtiant les tentatives du petit dieu. — Les jambes et la poitrine sont fort belles ; il y a dans le reste des mièvreries inhérentes au talent de M. Baudry. — Comme d'habitude, les couleurs sont charmantes, d'une chaleur douce, abondantes en tons ambrés ; les chairs fines et délicatement égratignées.

Le portrait de M. Ambroise B., qui complète avec *Diane* l'exposition de M. Baudry, dénote un faire léger et sans façon, et ressort sur un fond verdâtre artistiquement négligé. — M. Baudry a gardé toutes les caresses de son pinceau pour la tête, très-nette et très-grassement modelée.

Le jeune maître, cela se voit, a beaucoup étudié l'école italienne ; il sait son Titien par cœur : mais, affranchi du convenu académique, il a su se créer une originalité marquante dans laquelle il persévère ardemment. — C'est un mérite rare dont il faut lui savoir gré.

Voici M. Boulanger jaloux du genre léché de M. Gérôme : son cavalier arabe (*Djeïr et Rahia*), d'une pâte savante d'ailleurs, affecte une allure simple à laquelle il ne faut pas se hâter de croire. — Il y a de la recherche dans cette simplicité ; le costume polychrome du cavalier, les montagnes bleues bordant un ciel pistache, constituent un ensemble d'un pittoresque assez douteux.

Le dessin reste toujours d'une belle précision, ainsi que dans le *Portrait de Hamdy-Bey*. — M. Boulanger n'a-t-il pas tort de préférer la prétention du pinceau aux compositions pleines d'aisance qu'il a su donner à diverses reprises ? C'est un talent réel qui s'égare, mais que je ne désespère pas de voir revenir à de plus heureux précédents.

Quoique *la Famille indigente* de M. Bouguereau soit bien peinte, l'ordonnance heureuse et le sentiment vrai, l'attention se porte de préférence sur son grand portrait de Mme ***. — On sent dans cette œuvre que M. Bouguereau, passé maître en l'art de bien exprimer par la ligne, tend à améliorer sans

cesse sa coloration. Il n'est pas de ceux qui dédaignent d'étudier encore; il veut se compléter, et il y réussira.

<center>* * *</center>

La Perle noire de M. Hébert est une simple étude de jeune fille. Elle n'est pas noire, malgré son titre; c'est un type d'Italienne, avec une belle patine de bronze qui fait valoir le diamant de ses yeux et le corail de ses lèvres. Un collier de perles blondes presse son cou, d'une rondeur exquise; elle garde, sous la fermeté de ses contours, un arrière-reflet de cette morbidesse qui est le cachet de M. Hébert.

Le Banc de pierre sort de la façon ordinaire de l'auteur de la *Mal'Aria*. — Un grand banc grisâtre et moussu est là, envahi par les graminées et les lianes. — Autour montent les fûts blancs des jeunes chênes couverts de cette verdure rouillée qui est la parure de septembre. Tout semble doucement invitant dans ce paysage; on y respire comme un parfum d'idylle, et l'œil y cherche les amoureux qui vont venir.

<center>* * *</center>

Une idylle complète nous est donnée par M. Luminais, une idylle un peu grise peut-être, mais vraie et touchante dans sa rusticité. — *Par-dessus la haie* se montre la tête naïve et honnête d'un jeune paysan; il contemple d'un air rêveur une fille des champs dont la forme mince et droite se dessine au premier plan. — Les yeux modestement baissés sur son ouvrage, elle subit avec réserve cet examen; — son cœur semble murmurer tout bas et bientôt sans doute il parlera.

M. Luminais est un réaliste; mais, s'il interprète la nature sous ses aspects simples, il ne craint pas de lui rendre la poésie propre à cette simplicité même : il atténue la grossièreté des types; il cherche le sentiment dans la vérité, et c'est en cela qu'il se sépare, avec beaucoup d'autres, de l'école réaliste puri-

taine qui n'admet que l'expression rigoureuse de la manière d'être des corps.

<center>*
* *</center>

Pour cette école tout réside dans la justesse du rendu ; elle affecte malheureusement une singulière prédilection pour les sujets communs ou repoussants, — ce qui ne l'empêche pas d'avoir nourri de véritables artistes, victimes d'un parti pris qui les empêche de donner tout essor à leur talent. — Cette digression m'amène à parler de M. Courbet et de M. Ribot ; j'aurais voulu nommer aussi M. Millet : mais M. Millet, — je le regrette, — n'a rien exposé cette année.

Lorsqu'on annonce une merveille, lorsqu'on la détaille d'avance d'une façon un peu trop hyperbolique, ceux qui la voient enfin courent le risque de la trouver fort au-dessous de cet éloge anticipé.

Pareille chose s'est produite à l'égard du tableau de M. Courbet : *Portrait de Pierre-Joseph Proudhon, en 1853*. — Je dis tableau, car la figure de l'écrivain n'est que la partie principale d'un ensemble. — Auprès de lui sont sa femme et ses jeunes enfants ; Proudhon, assis sur les marches de son escalier et vêtu d'une blouse blanche et d'un pantalon bleu, paraît méditer sans rien voir de ce qui se passe autour de lui. — Une des enfants joue dans le sable ; l'autre lit sous les yeux de sa mère. — Comme portrait, l'œuvre est jugée assez bonne ; il est certain, pourtant, que M. Courbet n'a pas accentué d'une manière franche la physionomie caractérisée de Proudhon. — — L'artiste a de plus abandonné sa touche grasse pour une facture sans vigueur ; ses teintes sont uniformes et délavées, et il faudrait à ses personnages un cadre plus aéré et plus large. — Il pouvait faire mieux ; il en a maintes fois donné la preuve.

Son paysage (*Entrée de la vallée du Puits-Noir*) m'a paru un peu sombre. — Je l'ai vu toutefois sous un jour assez défavorable, et je n'oserais m'autoriser d'une première impression pour le critiquer. — Je connais de M. Courbet de très-beaux paysages ; selon moi, c'est en ce genre que son talent se ma-

nifeste le mieux: dégagé des exigences de la forme humaine, il se joue à l'aise à l'abri des vastes chênaies, et il s'y révèle maître avec une incontestable grandeur.

J'aborde ici deux toiles destinées à faire sensation au Salon de 1865 : *Saint Sébastien, martyr*, et *une Répétition*, de M. Ribot.

M. Ribot a peint, jusqu'à présent, beaucoup de petits marmitons; de sa cuisine il fait aujourd'hui un saut jusqu'à la peinture sacrée ; saut hardi, brillamment exécuté.

Son saint Sébastien mourant est secouru par deux moines dont l'un presse une éponge sur ses plaies. — Le réalisme est mené là jusqu'à ses dernières limites ; tout est rendu avec une vérité admirablement repoussante ; les chairs sanguinolentes, marbrées par les sanies et la poussière, sont horribles à regarder; horribles sont les pieds et les mains, engorgés par la pression de liens étroits.

Il faut presque du courage pour s'engager dans la reproduction quasi-vivante de ces hideurs et une remarquable précision pour l'accomplir.

Les personnages d'*Une Répétition* sont des gueux dépenaillés à la façon de Callot, étalant sans honte leurs jambes rougeaudes et leurs pieds infects.

Les tons vineux et le bitume abondent sur la palette de M. Ribot ; — c'est son défaut capital. — Il pourrait, sans faire aussi noir, rester encore énergique.

Réaliste farouche et rebelle à toute concession, il va compter désormais parmi ceux dont on attend les œuvres avec curiosité. — Les ennemis de son école peuvent le blâmer de ses tendances excessives; ils ne peuvent, sans injustice, lui refuser une très-haute valeur. — Il est de la famille de Jusepe Ribera, qui fût ce qu'on appelait un grand naturaliste, alors que le mot réalisme n'avait pas encore conquis sa place au dictionnaire.

Mes notes, rapidement prises, ne me permettant point de procéder avec méthode, je passe, sans préparation, de M. Ribot à M. Hector Leroux, un néo-grec.

M. Hector Leroux a étudié l'antiquité et il l'exprime avec une consciencieuse exactitude.

Dans l'*Initiation aux Mystères d'Isis* s'alignent des figures d'une heureuse pureté, mises en mouvement dans un milieu sobre et juste.

L'*Esclave d'Horace*, un bonhomme rieur, la besace à l'épaule, arrêté devant une caricature grossière tracée sur le mur d'une maison, me remet en mémoire les charmants traits de mœurs du poëte de Tibur.

Pour les artistes comme M. Leroux, M. Aubert et bien d'autres, les auteurs latins offrent une source inépuisable de sujets séduisants. — Parmi ces auteurs, il en est un que j'affectionne ; c'est Apulée, un romancier du deuxième siècle, dont notre Le Sage n'a pas dédaigné de s'inspirer. — Malgré une littérature en décadence, il y a, dans sa *Métamorphose*, mille récits d'un piquant intérêt. — J'en veux citer un épisode dont la grâce légère et la vive allure me semblent faites pour tenter vite un pinceau spirituel et délicat.

*
* *

— « Je trouvai là, Fotis, ma bien-aimée ; elle préparait
« pour ses maîtres un hachis de viande qui cuisait doucement
« dant un vase à ragoût, et dont, malgré la distance, le fumet
« flattait délicieusement mon odorat. — Fotis était vêtue d'une
« tunique de lin blanc, qu'une ceinture un peu haute et d'un
« rouge vif serrait au-dessous des seins ; ses mains mignonnes
« agitaient circulairement, avec de fréquentes secousses, le
« contenu du vase. — Un mouvement doux et voluptueux se
« communiquait ainsi à toute sa personne, et sa taille flexible
« ondoyait harmonieusement.

« A cette vue, je restai immobile, tout entier à mon admi-
« ration. — Puis du calme, je passai à la vivacité. — Ah !
« Fotis, lui dis-je, avec quelle grâce, avec quel attrait, tu
« agites à la fois cette casserole et cette taille charmante ! Le

« délicieux ragoût que voilà! Heureux qui pourra y goûter, ne
« fût-ce que du bout des lèvres.

« L'espiègle alors : — Arrière, arrière, méchant garçon, prends
« garde au feu; il ne faut qu'une étincelle pour te brûler jus-
« qu'aux os.

« En parlant ainsi, elle me regarda et se mit à rire.

. .

« Les cheveux de Fotis, noués au sommet de la tête, se di-
« visaient en deux ondes et pendaient en boucles sur ses
« épaules; je n'y tins plus, et me penchant vers elle, j'appuyai
« mes lèvres à la place où ces beaux cheveux prenaient nais-
« sance et j'y imprimai un baiser de miel. »

*
* *

Je catalogue ci-après diverses œuvres assez importantes, en
me bornant à faire suivre d'un court commentaire les rubriques
du livret.

Alma-Tadéma. — *Frédégonde et Pretextat.* — *Femmes
Gallo-romaines.* — Respect scrupuleux du costume et de la
couleur historique. — La physionomie de Frédégonde est d'une
impassibilité ironique bien exprimée. — Les femmes gallo-ro-
maines ont du caractère; un bras posé en raccourci paraît trop
petit, relativement au corps.

De la Brély. — *La Bonne harmonie.* — Une femme d'un
blond excessif; elle est entièrement vêtue de blanc et sourit à
un perroquet posé sur sa main gauche. — Composition simple
dans son étrangeté. — Peinture douce et brillante à la fois.

Chaplin. — *Le Château de cartes.* — *Le Loto.* — M. Cha-
plin n'est pas de notre siècle. — Il retourne vers Boucher et
vers Fragonard. — Ses deux toiles séduisent par une couleur
fraîche et égayante. — La fillette au loto a une bonne petite
physionomie d'enfant.

Boilly. — *Saint-Bonaventure, général de l'ordre des
Frères Mineurs, reçoit les insignes du cardinalat tandis qu'il
est occupé à laver la vaisselle du couvent.*

Le saint offre une expression moitié étonnée, moitié bourrue

qui forme un piquant constraste avec les sourires complaisants et flatteurs de son entourage. — Évidemment, c'est un homme qu'on dérange ; peu soucieux des grandeurs, il se demande de quel droit on peut l'arracher à ses occupations domestiques même pour un chapeau de cardinal.

Blumh (Alexandre). — *Soleil couchant dans le Morvan.* — Toile très-chaude ; placée ailleurs qu'au Salon, on la prendrait pour un tableau ancien, ambré par l'âge, comme le sont les Lorrain. — Il faut la regarder d'un peu loin pour qu'elle rende tout son effet.

Chintreuil. — *Les Vapeurs du soir.* — Teinte mystérieuse masses baignées de fraîcheur. — Un des bons paysages de cette année.

Chifflard. — *Roméo et Juliette,* — *Sapho.* — M. Chifflard exposait, il y a deux ans, des batailles à la *Salvator Rosa*, des mêlées furieuses et sombres où se révélait, je crois, son véritable tempérament. — Son tableau de *Roméo et Juliette* est bien peint, mais prétentieusement passionné, sa figure de *Sapho*, imparfaitement réussie; — double tentative avortée. — Il faut revenir au premier genre pour louer franchement M. Chifflard.

De Curzon. — *L'Ange consolateur.* — Une traduction idéale de ces vers de Lamartine :

> Maintenant, je suis seule et vieille à cheveux blancs,
> .
> Mais c'est vous, oui, c'est vous, ô mon ange gardien,
> Vous dont le cœur me reste et pleure avec le mien.

La femme accroupie aux pieds de l'ange est d'un beau style; le céleste consolateur endort les douleurs de la pauvre abandonnée en faisant vibrer les cordes d'un violon, céleste comme lui sans doute. — Ce violon était-il absolument nécessaire ? — Le doute est permis.

Yongkind. — *Deux paysages à la manière bleue.* — Ce grand parti pris du peintre hollandais lui a fait une réputation parmi les artistes plutôt que parmi le public. — Cette réputation a d'autres causes qu'une heureuse originalité.

Desgoffes. — La perfection fabuleuse dans le rendu des objets précieux. M. Desgoffes excite chaque année la curiosité admirative du public. — On croit qu'il passe des heures nombreuses à la confection de ces prodiges de miniature ; — il n'en est rien. — Le peintre est ici doublé d'un savant qui sait par cœur toutes les formules de la coloration et les applique sans hésiter. — De là sa promptitude dans un travail presque féerique.

De Jonghe. — *La Causerie intime.* — Deux charmantes jeunes femmes, comme sait les faire ce peintre amoureux de la forme souple, élégante et familière.

Fromentin. — *Chasse au héron,* — *Voleurs de nuit (Sahara).* — D'un côté, la vie au grand jour, la chasse dans une belle plaine que mouille un étang argenté ; de l'autre, la vie au désert, la ruse nocturne du sauvage maraudeur.

C'est la scène des *Voleurs de nuit* que je préfère, parce qu'elle sort un peu des lieux communs de M. Fromentin.

Il a su tirer de l'ombre bleuâtre des corps d'hommes et de chevaux bien accusés ; la seule lumière des étoiles y jette des reflets métalliques savamment arrêtés à certains détails.

Lefebvre (Jules). — *Pèlerinage au Sacro-Speco,* scène bien arrangée. — Je reproche à M. Lefebvre d'exagérer à plaisir le type romain. — Il arrive à la dureté à force de chercher l'énergie. — Sa *Jeune fille endormie* peut passer pour une étude très-saine, bien au-dessus de certaines Vénus prétentieuses qu'on voudrait ne pas voir au Salon.

Lenepveu (Jules). — *Hylas ;* une idylle de Théocrite ; Hylas, l'élève d'Hercule, se penche au bord d'une source ; déjà il a plongé son urne dans l'eau frémissante, quand brûlant pour lui d'un violent amour, trois nymphes le saisissent et l'entraînent au fond des ondes.

La nymphe qui attire Hylas par la main a les formes pures et les chairs nacrées de la *Vénus* de M. Cabanel. Les autres, qu'on ne voit pas tout entières, révèlent la même touche idéale. — On voudrait dans ce groupe, très-remarquable dans ses détails, une harmonie mieux soutenue. — Le peintre s'est préoccupé de la gracilité de la forme, plutôt que de l'aspect général de la composition.

Patrois (Isidore). — *François I^{er} et Le Rosso à Fontainebleau.* — *Le Pressoir en Touraine.* — Personnages vrais, d'une vigueur d'expression parfois remarquable. — Perspective un peu douteuse, surtout dans le *François I^{er}*, où les acteurs de la scène se détachent à peine d'un fond trop clair.

Lambron (Albert). — *La Vierge et l'Enfant Jésus.* Comme peintre, M. Lambron a de sérieuses qualités, mais il cherche à violenter le regard par une originalité souvent discutable. — La Vierge, en robe lacée, entourée d'une auréole d'oiseaux au brillant plumage, dénonce un grand sans souci de l'anachronisme et un goût archaïque peu raisonné.

Feyen-Perrin. — *Une Élégie*; peinture vaporeuse, sujet peu défini. — *Charles-le-Téméraire retrouvé le lendemain de la bataille de Nancy*, scène historique souvent exploitée et entendue cette fois d'une manière très-louable.

Schenck. — *Des Moutons.* — Deux tableaux parfaitement faits; très-curieux à examiner. — Les regards des bonnes bêtes sont vivants et presque humains. Il y a surtout, dans un de ces groupes, deux petits agneaux, a la tête rose et blanche, d'un caractère très-amusant.

Monet (Claude), un jeune réaliste qui promet beaucoup. — Ses deux marines : *L'Embouchure de la Seine à Honfleur et la pointe de la Hève à marée basse*, portent l'empreinte d'une main forte, peu soucieuse du joli, très-préoccupée de la justesse de l'effet.

<center>* * *</center>

Je citerai à la suite *les Paysages asiatiques*, de M. Tournemine; une *Cendrillon* de M. Van-Lérius; un *Intérieur de cuisine*, de M. Vollon; le *Retour de l'Enfant prodigue* et *l'Hypéride*, de M. Tabar; *la Chanteuse*, de M. Boucher-Doumenq; le *Louis XVI dans son atelier* et le *Réveil*, de M. Caraud; *l'Enlèvement d'Amymoné*, de M. Giacommoti; *l'Enfance de Bacchus*, de M. Ranvier; deux scènes allemandes, de M. Jundt; une *Triste nouvelle*, de M. Vanutelli; une *Famille monténégrine pleurant les morts après le combat à l'entrée du monas-*

tère de Cettigne, de M. Valério ; des paysages, de M. Ziem ; *Les Mendiants*, de M. Zô ; *le Livre illustré*, de M. Holfeld ; *la Mort de la princesse de Lamballe*, de M. Girard ; un *Esclavage*, de M. Glaize ; un *Paysage*, de M. Français ; *Cavaliers sénones fuyant dans leurs forêts*, de M. Grenet ; *Saint Jean-Baptiste, Zacharie et Sainte Élisabeth*, panneau décoratif, de M. Doze ; *la Sirène*, de M. Hermann ; deux portraits, de M. Jalabert ; une *Vue d'Égypte*, de M. Mouchot ; *les Voleurs de bœufs*, de M. Van Thoren ; *la Confession au couvent*, de M. Appert ; un *Coin de parc*, de M. Hanoteau ; *les Cuirassiers à Waterloo*, de M. Bellangé ; un *Clair de lune*, de M. Benassit ; *la Psyché aux enfers*, de M. Hillemacher, d'après un passage d'Apulée, l'auteur de la métamorphose où j'ai pris tout à l'heure la charmante scène de Fotis ; un *Naufrage*, de M. Isabey ; *le Fruit défendu* et *la Première visite*, de M. Toulmouche ; et un grand nombre de paysages et d'œuvres diverses, parmi lesquelles les produits d'outre-Rhin tiennent une excellente place, et que je ne saurais détailler, sans envahir les pages que j'ai réservées à l'analyse d'autres toiles pouvant offrir plus ample matière à la discussion.

⁎

Tout d'abord je m'attaquerai à M. Gustave Moreau, dont l'*Œdipe* a été l'événement du Salon de 1864.

Les uns dénient presque toute espèce de talent à M. Gustave Moreau ; les autres le considèrent comme un grand maître. — Il y a de l'exagération ici et là.

M. Gustave Moreau appartient à l'école préraphaélique ; il recherche les formules simples du xv° siècle, et se préoccupe beaucoup de donner à ses tableaux ce caractère archaïque qui fait la joie ou excite le blâme des critiques.

Si c'est par tempérament et sans parti pris d'étrangeté que M. Gustave Moreau revient aux procédés anciens, qu'il mêle l'école allemande à l'école italienne, qu'il prête à Œdipe, à Jason et à Médée des têtes coiffées à la manière carrée de Hans Holbein, et nous montre ces fonds glauques hérissés de rochers fantastiques, comme on les retrouve chez Léonard de

Vinci, le Pérugin et quelques autres, il faut respecter une conviction loyale.

Mais, s'il y a de sa part esprit d'imitation, désir de paraître, affectation ou prétention, il ne faut pas craindre de lui montrer qu'il fait fausse route, que son originalité peut être appelée pastiche, et que le vieux-neuf dans les arts n'est pas la véritable source du succès.

On est du reste fort à l'aise pour parler de la sorte à M. Gustave Moreau; il dessine et il peint parfaitement; il pourra, au premier jour, sortir des langes qu'il s'est donnés, et s'affirmer d'une façon toute personnelle.

Il expose, cette fois, *Jason* et *le Jeune Homme et la Mort*.

Jason vient de conquérir la Toison d'or. — Il foule aux pieds les monstres qu'il a vaincus. — Derrière lui, le dominant un peu, se tient Médée dont le visage rappelle le modelé onctueux et l'ovale pur de *la Joconde*. — Autour des deux personnages, dont les proportions sont irréprochables, volent les oiseaux de la région enchantée et rayonnent les joyaux du trésor; sur une colonne enrichie d'émaux et de pierres précieuses est posée la tête du Bélier, conquête mystique du héros. — Au fût de la colonne, s'enroule ce distique d'Ovide :

> Heros Œsonius potitur spolioque superbus,
> Muneris auctorem secum, spolia altera, portans.

Toutes ces notes éclatantes, données par l'or et les pierreries, détonnent un peu au milieu de l'harmonie générale de ce tableau, qui me paraît, toutefois, supérieur à son pendant : *le Jeune Homme et la Mort*.

Il s'agit ici d'une pensée philosophique rendue d'une façon un peu obscure.

Un adolescent, au torse trop long ou aux jambes trop courtes, comme il plaira au public d'en juger, s'avance à grands pas dans le chemin de la jeunesse; de la main droite, il tient des fleurs; de la gauche, il élève au-dessus de sa tête un laurier d'or arrondi en couronne, symboles d'amour, de gloire, d'espérance ou d'immortalité, que la mort va flétrir ou disperser, car elle est là derrière le jeune homme, flottant dans l'air, les yeux clos, le front ceint de violettes, portant entre ses bras le sablier qui mesure la vie et le glaive qui la tranche.

La sombre déesse n'a pas tout le caractère poétique que je voudrais lui voir. M. Gustave Moreau aurait gagné à s'inspirer ici de quelques beaux vers de *la Comédie de la Mort*, une des pages les plus saisissantes des poésies complètes de M. Théophile Gautier.

*
* *

La lettre D m'offre l'occasion de trois mentions très-honorables.

La Communion des Apôtres, de M. Delaunay, est une composition un peu égale, mais fort belle. Cela sent la grande école, c'est bien entendu et bien groupé ; le genre religieux, qu'on laisse trop péricliter aux mains des faiseurs, a trouvé là un interprète à sa hauteur. — On remarquera beaucoup la figure du Christ qui forme la clé de l'ensemble.

Deux paysages de M. Daubigny s'ajoutent aux précédents succès de ce peintre ; je ne parlerai que de l'un d'eux : *l'Effet de Lune*, dont la gravure et la lithographie seront impuissantes à donner une idée précise.

L'œil s'égare dans une plaine à perte de vue ; à gauche, une chaumière basse laisse monter dans l'air un mince filet de fumée ; le ciel, moutonné de nuages blancs, est envahi par la clarté de la lune, clarté douce, exprimant vaguement les formes, et donnant au paysage une surprenante profondeur.

Un seul point rouge arrête l'œil dans cette immensité recueillie ; c'est la lueur d'un falot porté par des paysans attardés. L'impression produite par ce paysage doit être d'autant plus grande qu'on restera plus longtemps à l'étudier.

Le crayon triomphant de M. Gustave Doré avait toujours fait tort à son pinceau. A vrai dire, le peintre était chez lui bien au-dessous de l'illustrateur. En passant du bois à la toile, ses compositions perdaient ordinairement une grande partie de leur exubérance prestigieuse.

Aujourd'hui, M. Doré est en progrès : sa *Gitane*, d'un arrangement pittoresque et simple, d'un coloris bien franc et très-caractéristique, et sa scène biblique : *l'Ange de Tobie*, abondante en jolis détails, dénotent un goût et un sentiment

qui peuvent s'épurer sans nuire en rien aux improvisations fougueuses qui ont fait la réputation de M. Doré.

Si je passe rapidement sur les tableautins de M. Meissonnier père, c'est que je suis allé trois ou quatre jours de suite au Salon sans parvenir à les entrevoir. Une barrière impénétrable de curieux les entoure incessamment, et, comme il faut avoir le nez sur ces œuvres microscopiques pour en apprécier la délicatesse, et beaucoup de temps et de patience pour attendre son tour, j'ai dû renoncer à figurer parmi les élus qui se font un chemin à coups de coude, pour l'amour de M. Meissonnier.

Une compensation devait m'être donnée. M. Meissonnier a un fils qui semble lui promettre un digne successeur, moins amoureux que lui cependant des épopées écrites sur une carte de visite. C'est son *Atelier* qui m'a consolé de ne point voir *le Portrait* et *les Suites d'une querelle* si rigoureusement gardés par la foule. Cet *Atelier* bien arrangé, bien peint, a, de plus, l'intérêt d'un portrait, puisque le seul personnage qui l'habite est précisément M. Meissonnier, l'illustre père de l'auteur.

La Suzanne, de M. Henner, un des récents envois de Rome, acquis par le ministère des beaux-arts, n'est point une œuvre vulgaire. On y devine une main exercée, une nature ferme, apte à bien comprendre et à bien exécuter. Les jambes et les pieds, un peu lourds, se baignent dans une eau d'une remarquable transparence.

M. Henner a encore, à côté de sa Suzanne, un profil de petit garçon d'une pratique large et d'un grand naturel.

Après M. Heilbuth, voué aux *Rencontres de cardinaux* et toujours remarquable comme praticien, et M. Tissot, l'inter-

prête de Gœthe, qui met un attrait singulier dans ses figures découpées sur un paysage assez faux, je tombe, à la fin de ce travail, sur M. Whistler, peintre américain, dont *la Femme en blanc* souleva des tempêtes au Salon des refusés de 1863.

La Princesse du pays de la porcelaine m'étonne et m'irrite; cette peinture, heurtée, procédant par placages violents, ne se rattache à rien de connu, si ce n'est peut-être aux paravents chinois. Il s'en dégage quelque chose d'étrange que l'esprit se refuse à analyser. Cette tête de femme aux cheveux épais, aux lèvres rouges comme du sang, vous arrête au passage à la façon du sphinx antique. Quelques-uns rient ; d'autres, et je suis du nombre, la regarde sans oser traduire leur impression.

*
**

Le Jury a décerné, cette année, une médaille à S. A. I. M^{me} la princesse Mathilde, pour une grande aquarelle, d'après le tableau de M. Vanutelli : *Une intrigue sous le portique du palais ducal*, et pour une *Tête de jeune fille*.

La princesse, qui donne ce bon exemple de la dévotion aux arts dans la condition sociale la plus haute et ne dédaigne pas de se mêler aux luttes académiques, a déjà produit une grande quantité de travaux où les artistes se plaisent à reconnaître un savoir distingué et une fermeté de touche qui est difficile aux femmes d'acquérir.

Il me semble qu'une des joies les plus chères au cœur d'un personnage ainsi placé sur les marches du trône a dû résider dans cet hommage public qui récompense l'œuvre avant de s'enquérir du nom de l'auteur.

*
**

En suivant les dessins, je trouve encore de beaux crayons de M. Bida: deux portraits légers et fins de M. Paul Flandrin, le dernier frère du regrettable maître; des études de M. Ha-

noteau, de M. Harpignies ; des dessins de M. Jammot et de bien d'autres encore, que le défaut d'espace ne me permet pas d'enregistrer.

*
* *

J'arrête ici ces notes sur la peinture, en regrettant de ne pouvoir les donner plus longues et plus complètes. Destinées à paraître peu après l'ouverture du Salon, elles ne veulent être qu'un simple manuel, désignant aux gens pressés, non pas toutes les bonnes choses, mais seulement celles qu'une étude personnelle m'a permis de distinguer.

*
* *

SCULPTURE.

Nous voici tout d'abord, et sans préambule, devant le charmant *Florentin*, de M. Paul Dubois, que je cite en première ligne, tout en réservant mon opinion, parce qu'il a obtenu la grande médaille.

Si, en lui décernant cet honneur, le jury n'a pas eu l'intention de prouver qu'il désirait rompre définitivement avec les traditions anciennes, — et bien que son jugement soit d'une extrême gravité pour l'avenir des jeunes artistes encore indécis sur la voie qu'ils doivent suivre, — je ne regrette pas d'applaudir au choix qui vient d'être solennellement consacré.

L'œuvre de M. P. Dubois est pleine de finesse ; c'est bien là le pur style florentin, et ce jeune chanteur rappelle heureusement les chefs d'œuvre d'une époque pleine de goût. Mais est-ce bien là aussi l'expression du vrai beau ?

Le *genre*, si réussi qu'il soit, m'a toujours paru une anomalie en sculpture ; je suis partisan du style grec, dont bien des

gens font bon marché, et que je considère comme le prototype des œuvres d'élite.

C'est pourquoi, tout en reconnaissant les incontestables qualités de M. Dubois, j'exprime le désir de ne pas voir la préférence d'aujourd'hui prendre le caractère d'un encouragement. Dans les concours de l'Ecole des Beaux-Arts, chaque section est son propre juge ; puisqu'au Salon la peinture et la sculpture ont chacune leur prix d'honneur, pourquoi, contrairement aux habitudes de l'Ecole, chacune d'elles est-elle obligée de subir le jugement de l'autre ?

Si on voit là une garantie d'impartialité, une sorte de contrôle et d'équilibre des opinions, on peut y voir aussi bien une cause de désordre dans les principes qui doivent guider le sentiment du jury.

Ne pourrait-on pas dire, avec une apparence de raison, que l'influence des peintres est pour quelque chose dans le succès de M. Dubois ?

*
* *

Avant le *Chanteur florentin* je place deux œuvres qui sortent tout à fait de la foule : l'*Aristophane*, de M. Clément Moreau, et la *Chloris*, de M. Henry Varnier.

Aristophane est assis dans une pose familière et pleine d'aisance ; sa tête respire la causticité et la finesse, un peu même le scepticisme ; il tient entre ses doigts un style et à ses pieds figurent pêle-mêle les rouleaux de papyrus et le masque de la comédie antique.

Je salue très-sincèrement l'heureux début de M. Moreau. Que son Aristophane, bien composé et d'un beau caractère, passe du plâtre, au marbre ou au bronze, il ne fera que gagner, surtout si l'artiste se tient en garde contre quelques détails de mauvais goût. Je ne voudrais pas y retrouver entre autres certains plis de chair dont l'absence n'amoindrirait pas la vigueur de cette bonne conception.

*
* *

La *Chloris* de M. Henri Varnier appartient au ministère des beaux-arts ; le public la retrouvera au Luxembourg, et, sans aucun doute, le bronze s'empressera de la populariser.

Ce beau marbre, dont le modèle en plâtre a déjà figuré au Salon, me paraît résumer toutes les grandes qualités que l'on se plaît à admirer dans la statuaire antique. — Les Grecs, qui sont restés nos maîtres en ce genre, s'attachaient à l'idéalisation de la forme humaine ; ils cherchaient la ligne majestueuse et simple, l'arrangement harmonieux, la pureté du type ; leurs figures, d'une impassibilité presque divine, convenaient bien à la froideur du marbre, qui s'accommode mal de ce qu'on appelle le joli.

J'aime par-dessus tout, pour ma part, ces grandes déesses aux formes d'une pureté exquise, à la tête radieuse et calme, images sans tache de l'éternelle beauté.

La *Chloris* de M. Varnier est de leur race : c'est une jeune femme, assise et à demi drapée dans son péplum qui la laisse deviner tout entière ; les bras élevés au-dessus de la tête et agitant une guirlande de bluets et de roses, permettent à son torse de se développer hardiment dans toute la richesse de ses contours ; doucement souriant, son front se courbe sous les fleurs ; c'est Flore, la jeunesse de la nature ; c'est Chloris, l'amante des dieux.

Elle a le grand style, elle a la majesté sereine, la force et la souplesse des marbres païens ; la ligne en est élégante et correcte, l'exécution fine et serrée.

Cette figure, à qui on pourrait demander, peut-être, un peu plus de finesse dans les attaches, un peu plus de rendu dans les parties drapées, est, en somme, un morceau d'un rare mérite, appelé au succès le plus éclatant.

*
* *

On retrouve au salon la *Cérès rendant la vie à Triptolème*, qui figurait aux envois de Rome. Je crois fermement que M. Cugnot peut davantage et qu'il se souviendra avec plus de

fruit à l'avenir des morceaux remarquables qu'il a pu étudier en Italie.

Un style douteux et une bonne exécution, tel est le bilan artistique de la *Méditation* de M. Daumas. Posée à la façon de la Polymnie antique, cette figure, vue de face, ne montre malheureusement que la tête et les bras.

Il y a beaucoup de Psychés au salon ; celle que nous envoie M. Delorme n'a pas toutes les qualités du *Flûteur*, excellente étude précédemment exposée. Cet artiste se signale toutefois par une facture consciencieuse très-digne d'estime.

L'Éducation de Bacchus, de M. Doublemard, manque de certaines qualités désirables dans un bronze ; quant à la *Statue du maréchal Sérurier*, bien composée et d'un heureux aspect, elle m'encourage dans le bon souvenir que j'ai gardé des œuvres du brillant lauréat de 1855.

Je désirerais trouver dans les œuvres de M. Aizelin, qui fait preuve de goût et de sentiment, une intelligence plus large de la nature, moins de gentillesse et plus de force.

Sa *Suppliante* et son *Hébé* ont toutes ces qualités et tous ces défauts ; — très-estimables du reste, elles me semblent,

comme tout ce qui vient de M. Aizelin, trop facilement trouvées et aussi trop facilement rendues.

<center>*
* *</center>

L'exagération de la forme n'en constitue pas la puissance. M. Blanchard semble avoir oublié ce principe : son *Samson lançant les renards dans les blés des Philistins* est plutôt une grosse figure qu'une grande figure, dans l'acception philosophique du mot.

Il y a cependant de l'énergie dans le mouvement; Samson crispe bien son pied sur l'échine de l'animal qu'il va lancer tout à l'heure; sa lèvre serrée, son menton un peu proéminent indiquent la colère et le courage; l'accentuation du type n'a rien de trop choquant pour un hercule biblique. Cette statue appelle une réduction d'ensemble.

<center>*
* *</center>

<center>La cigale ayant chanté

Tout l'été

Se trouva fort dépourvue

Quand la bise fut venue.</center>

Le bonhomme Lafontaine a fourni cette épigraphe à M. Cambos.

La *Cigale* est une fillette frileuse; sans abandonner sa guitare, elle souffle dans ses pauvres doigts avec une expression de vive douleur; sa chemisette, fouettée par l'aigre bise, se moule à son corps qui n'a de mystères pour personne; c'est mignard et charmant; c'est aussi d'une exécution un peu légère.

<center>*
* *</center>

Puisque M. Crauck tenait à rester vrai en représentant le maréchal Pélissier gros et court, n'aurait-il pas bien fait de chercher un autre arrangement pour son costume qui, tel qu'il est, semble exagérer encore le peu d'élégance de sa statue?

La ressemblance est d'ailleurs parfaite, et sans le secours du Livret tout le monde reconnaîtra le rude vainqueur que M. Crauck a pris pour modèle.

Dans le *Petit Buveur* de M. Moreau-Vauthier, je vois une bonne intention imparfaitement servie par le travail : la tête de l'enfant est commune et le torse lourd ; le *Laboureur* de M. Capellaro, d'une exécution raide, atteste néanmoins un grand savoir faire, et une juste recherche de la pensée. — C'est par une expression trop grimaçante que pèche le *Berger Lycidas* de M. Truphême ; le reste de la figure est bien arrangé et d'une tournure excellente. — Quant à la *Studiosa* de M. Mathurin Moreau, l'auteur remarqué de la *Fileuse*, elle révèle plus de grâce que de style, mais n'en est pas moins agréable. — La *Dévideuse* de M. Salmson est allée cette fois du bronze au marbre, je me borne à rappeler cette figure charmante dont la réputation est faite depuis un an.

A part un peu de pesanteur, les deux statues assises : *la Science* et *la Jurisprudence*, par M. Gumery, sont d'un bon effet ; je veux mentionner encore le *Diénecès*, de M. Lepère, évidemment en progrès ; le *Thésée enfant*, statue-marbre, de M. Falguière, un de nos jeunes Romains dont les envois se soutiennent dans les meilleures conditions, et dont le talent plein de verve donnera certainement tout ce qu'il promet ; l'*Agar*, de M. Gauthier, dont le torse montre certaines pauvretés et dont la tête en revanche ne se montre pas du tout, ce qui pour-

tant ne lui enlève pas toute valeur ; *le Prisonnier*, de M. Jacquet, à qui une construction plus sobre aurait assuré plus de qualités ; le *Saint Simon*, de M. Chatrousse, et surtout le *Semeur*, de M. Chapu, œuvre un peu timide d'un jeune homme épris de la franche nature : son *Semeur* est bien en marche, son geste est vrai, et le modelé en est excellent.

<center>*
* *</center>

J'ai peu de choses à dire du groupe de M. Dieudonné : *Alexandre vainqueur du lion de Bazaria* ; mais je ne veux oublier ni *le Soir* et *le Matin*, de M. Montagny, ni le *Message* de M. Chevalier, figure trop théâtrale ; ni la *Bérénice* de M. Valette, ni la *figure décorative* de M. Schœnwerk, ni l'*Hébé* de M. Proteau, un gracieux talent, qui nous a donné, en 1864, une *Innocence* très-réussie et méritant encore plus de succès qu'elle n'en a eu.

Viennent ensuite une tête de jeune fille, terre cuite de M. Decan, une *Aréthuse*, pose empruntée à la Vénus accroupie ; la *Libation à Bacchus*, une lascive prêtresse de M. Frésin ; *Psyché* et *Phryné*, de M. Loison, statues maniérées dans la pose des mains, mais d'une jolie allure ; puis de beaux bustes de MM. Carrer, Iselin, Maillet, Fabisch, Megret, Fulconis, Varnier, etc., etc., des taureaux de M. Bonheur ; des animaux de M. Caïn ; une amazone de M. Mène, et enfin une belle *Gorgone* de Marcello.

<center>*
* *</center>

On a quelque peu vanté à l'avance la statue-portrait de M^{lle} Mars par M. Thomas qui tailla, il y a deux ans, un si beau *Virgile*. — Il y avait dans ce portrait de grandes difficultés à vaincre ; M. Thomas n'y a pas réussi complétement.

<center>*
* *</center>

Le colossal *Vercingétorix* de M. Millet n'échappera, j'imagine, à l'examen de personne. — Au point de vue de l'application industrielle, c'est un travail triomphant, faisant le plus grand honneur à MM. Mauduit et Béchet qui en ont exécuté le repoussage au marteau; au point de vue de l'art, je le crois moins satisfaisant. — L'ordonnance générale est d'un archéologue consciencieux; mais la statue du grand guerrier manque d'élégance et de majesté; je me figurais taillé d'autre sorte l'adversaire redoutable des légions de César.

Considérée dans son ensemble, l'exposition de sculpture offre moins de prise à la critique que celle des œuvres peintes.

Il s'y manifeste beaucoup de médiocrités sans doute, mais rien n'y pourrait lutter avec les exhilarantes exhibitions de M. Manet ou les singulières fantaisies de M. Etex; la grande galerie parfumée et fleurie du Palais des Champs-Elysées est une sorte de sanctuaire où l'on se retire avec plaisir et où les yeux rassasiés de couleurs se reposent volontiers sur les marbres doucement dorés par la lumière caressante du soleil.

www.ingramcontent.com/pod-product-compliance
Lightning Source LLC
Chambersburg PA
CBHW030119230526
45469CB00005B/1711